释文：【新步虚词】新步虚词十九章。／玉简真文降，金书道箓（通。烟）／霞方蔽日，云（雨已）生风。四极威／仪异，三天使（命）同。那将人世恋，不

戲鴻堂法書十一

新步虛詞 十九章

翰林院國史編脩制誥講讀官董其昌審定

新步虛詞

玉簡真文降　金書道籙

霞方蔽日雲生風　四極威

去上清（宫）。（一章。）（羽驾正翩翩，）/云鸿最自然。霞冠将月晓，珠/珮与星连。镂玉留新诀，雕金/得旧编。不知飞鸾鹤，更有几/人仙。二章。上帝求仙使，真

去上清

云鸿最自然霞冠将月晓珠

珮与星连镂玉留新诀雕

得旧编不知飞鸾鹤更有

浮宿编不知飞鸾鹤更有几

人仙二章

上帝求仙使真

1

杨凝式书法散论

宋世勇

杨凝式（873—954），字景度，号虚白，华阴（今属陕西）人，居洛阳（今属河南）。唐昭宗时进士，官秘书郎，后历仕梁、唐、晋、汉、周五朝，官至太子太保，世称『杨少师』。杨凝式在书法历史上历来被视为承唐启宋的重要人物，『宋四家』都深受其影响。其代表作品有《韭花帖》《卢鸿草堂十志图题跋》《神仙起居法》《夏热帖》等。

每个人都是历史的产物。杨凝式如果生活在魏晋，在朝政崩溃的那天，他说那么句真话，也许就不会有人说他是疯子；在政治空气紧张时，说真话的人会被视作疯子而惹祸，或自己主动装疯以避祸，几十年前和几百年前概莫能外，而杨景度说了，他就是历史上呈现出来的『杨疯子』。

好吃是人的天性，性情中人更是如此。开始以为杨凝式大惊小怪，吃个韭菜花还写个帖，郑重其事地感谢别人，后来才知道，是吃肥美的羔羊肉，以韭花酱蘸汁。别说是政府打击掺水酒和注水肉的唐宋时代，就是在物资丰富的今天，这也是珍馐美味呀，估计他老人家当时还喝了些小酒，因而书写状态和风格与王羲之写《兰亭序》近似。既然无群贤毕至、少长咸集，那就写得潇散些、淡远些吧！另外，此帖后无踪迹，传世本和无锡本初看差异不大，实则有李逵李鬼之别，如『秋』『韭』等字，稍加对比，高下立判，观者不得不察。

天热了，庙里的老和尚小和尚们，清灯谨严，食寡味淡，过于朴素，送些又解暑又补身子的糖水给他们再适合不过了。夏热帖，乃纯阳之气，书宜雄健纵逸、淋漓爽快。吾曾于京城见杨涛师临此帖，沉雄大气、动静自如，深得此中滋味。

道教的发展大约到了唐宋间趋于成熟，注重养生，又不至于像王羲之时代的人那样乱服丹

药致浑身疼痛，而更注重身体锻炼，因而《神仙起居法》到现代似乎还有积极意义，我常见父宗时亲晨起也揉搓胁与腹，后腰及肾俞处以保健。不知在人均寿命四十岁上下的时代，杨景度活了八十二三，与他注重锻炼有关吗？此帖多了许多烂漫出尘之气和奇异仙踪，决不以雄健大气示人，某些字令现代以造型夸张取胜之人亦感汗颜。更重要的是，此帖之字夸张变形得几乎不可辨识的同时又合乎法度，矛盾冲突解决得非常好。另有刻帖《新步虚词》与此帖颇相近，且字数不多。景度传世帖中最多的，可供我们更多地了解他的书法造型变化多端、鬼神莫测的一面。粗看字字不美，久看处处有心机，美得感人。

很多高手都怀旧，大师总要向大师致敬。后世诸家，多有临《兰亭》传世，却鲜有临《祭侄文稿》传世，《卢鸿草堂十志图题跋》算是和《祭侄文稿》风格很近的了，是杨氏试图穿过历史的迷雾与清臣对话吗？卢浩然也是忠义之人，用此书风再合适不过。重复是可耻的，与《祭侄文稿》稍显紧致中正不同，此帖厚重的同时自由放逸，如『浩然』『谏议』等字，早已摆脱如我辈亦步亦趋之临仿，而进入学习的自由王国了。

不得不承认，千年之后，如我这样的俗陋之辈也在讨论杨凝式书法。当然，我的只能是一孔之见，作品本身是会说话的，而我一直固执地喜欢其书的丰富性。还有，杨氏也是和苏轼、沈从文一样有大境界、大觉性之人，非三言两语所能道尽。那么，这一孔之见意义又何在？观者如能看出我的浅陋与偏狭，生出许多豪情，而愿意更多更深地去研究杨凝式的书法以及背后隐藏的深意，让一个在史书上只有寥寥几笔记录的人物更饱满、更温暖、更真实，从而使更多人受益，那么这一孔之见也算是有些铺路石的意义吧！

符歌玉郎。三才闲布象，二景郁生光。符吏排龙虎，笙歌走凤凰。天高人不见，暗入白云乡。三章。鸾鹤共徊徘仙官使者催香三洞启风雨百神来凤篆文

符（符）取玉郎。三才闲布象，二景郁〉生光。骑吏排龙虎，笙歌走凤〉（凰）。天高人不见，暗入白云乡。三章。〉鸾鹤共徊徘（徘徊），仙官使者催。香花〉三洞启，风雨百神来。凤篆文〉初定，龙泥印已开。何须生羽翼

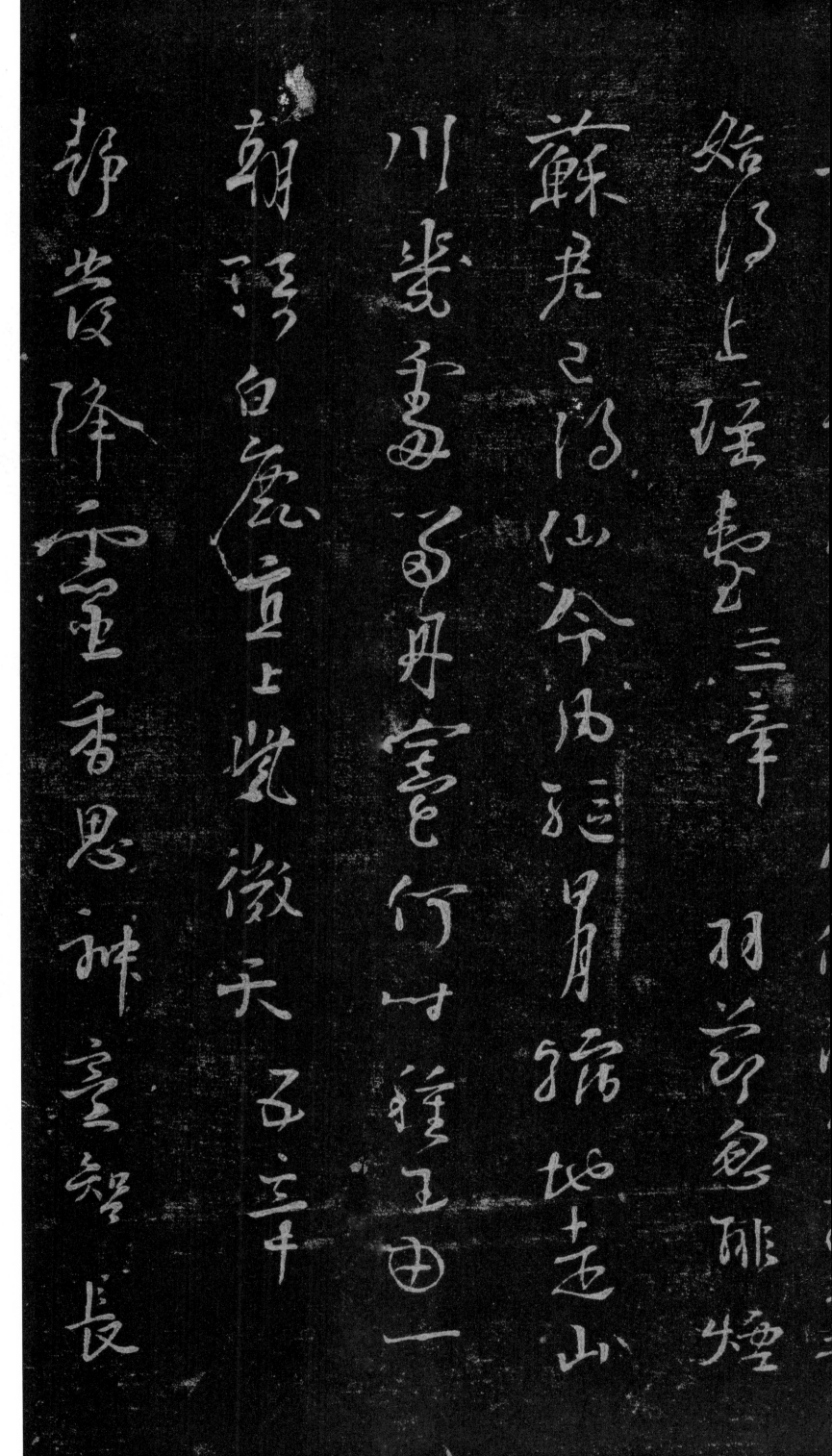

始得上瑶台。／四章。羽节忽绯烟，／苏君已得仙。命风驱日月，缩地走山／川。几处留丹灶，何时种玉田。／一朝骑白鹿，直上紫微天。／五章。／静发降灵香，思神意智长。

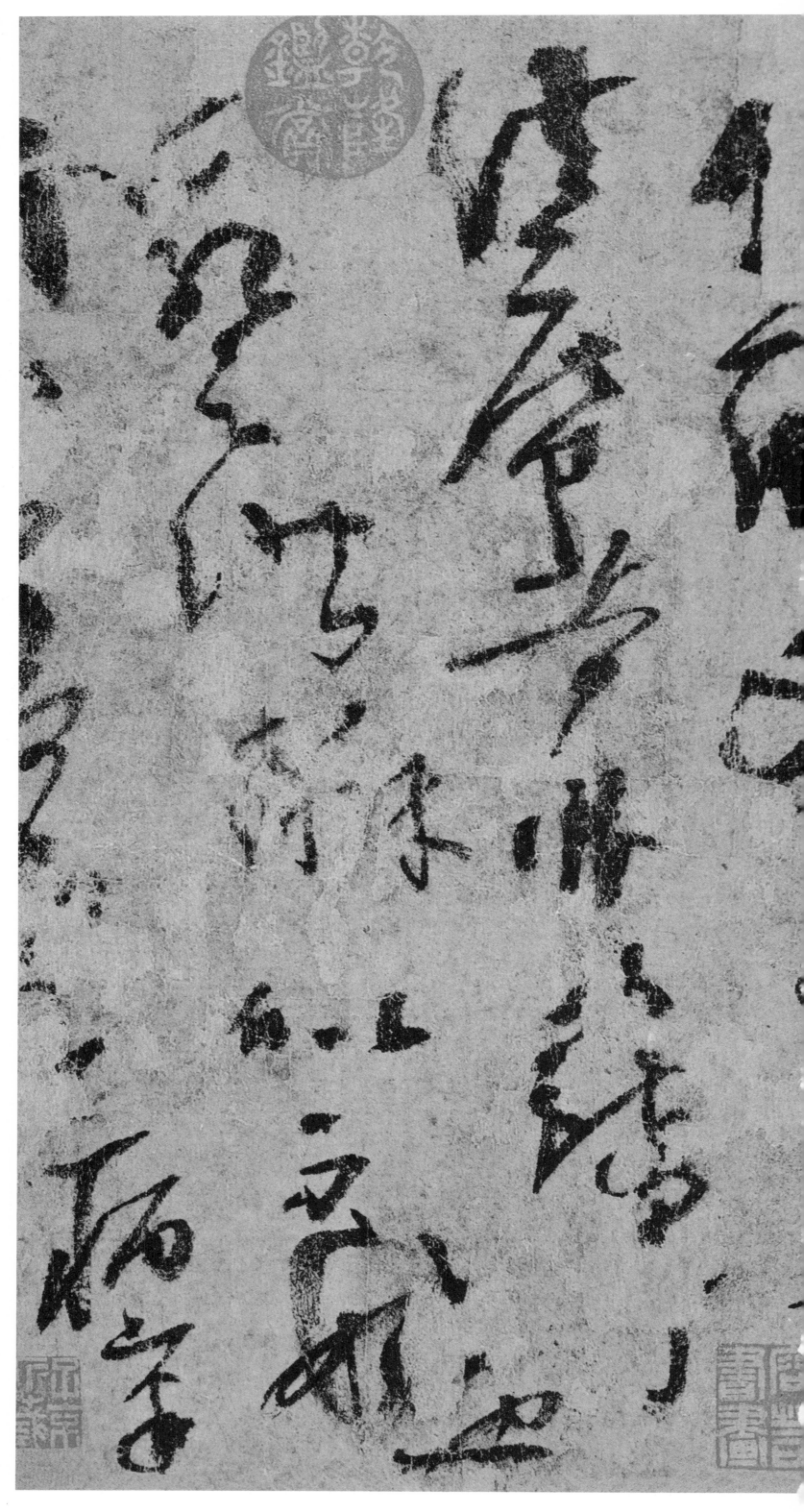

法席，苦非□□□／乳之供，酥似不如也。

【夏热帖】凝式启：夏热，／体履佳？宜长／（饮）酥蜜水，即欲致

虎存时促步，龙想更成章。扣齿风雷响，挑灯日月光。仙云在何处，仿佛满空堂。六章。几度游三洞，何方召百神。风云皆守一，龙虎亦全真。执节仙童小，烧

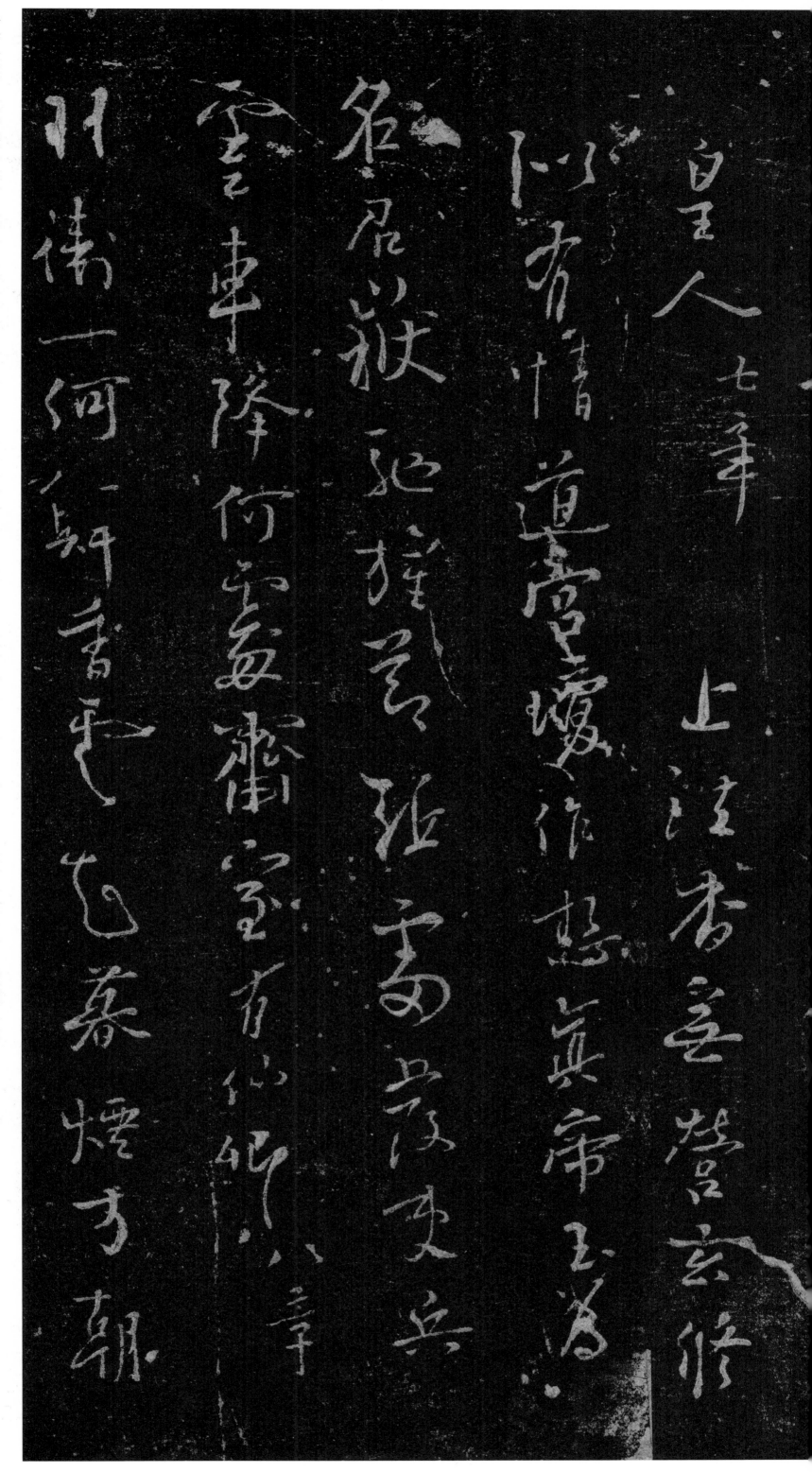

皇人。七章。上法杳无营，玄修〈似有情。道宫琼作想，真帝玉为〉名。君岳驰旌节，驱雷发吏兵。〈云车降何处，斋室有仙卿。八章。〈羽卫一何〈鲜〉，香云起暮烟。方朝

即使家人助。行之不厌频，昼〈夜无穷数。岁久积功成，渐入〈神（仙）路。乾祐元年冬残腊暮，〈华（阳）焦上人尊师处传，杨凝式。

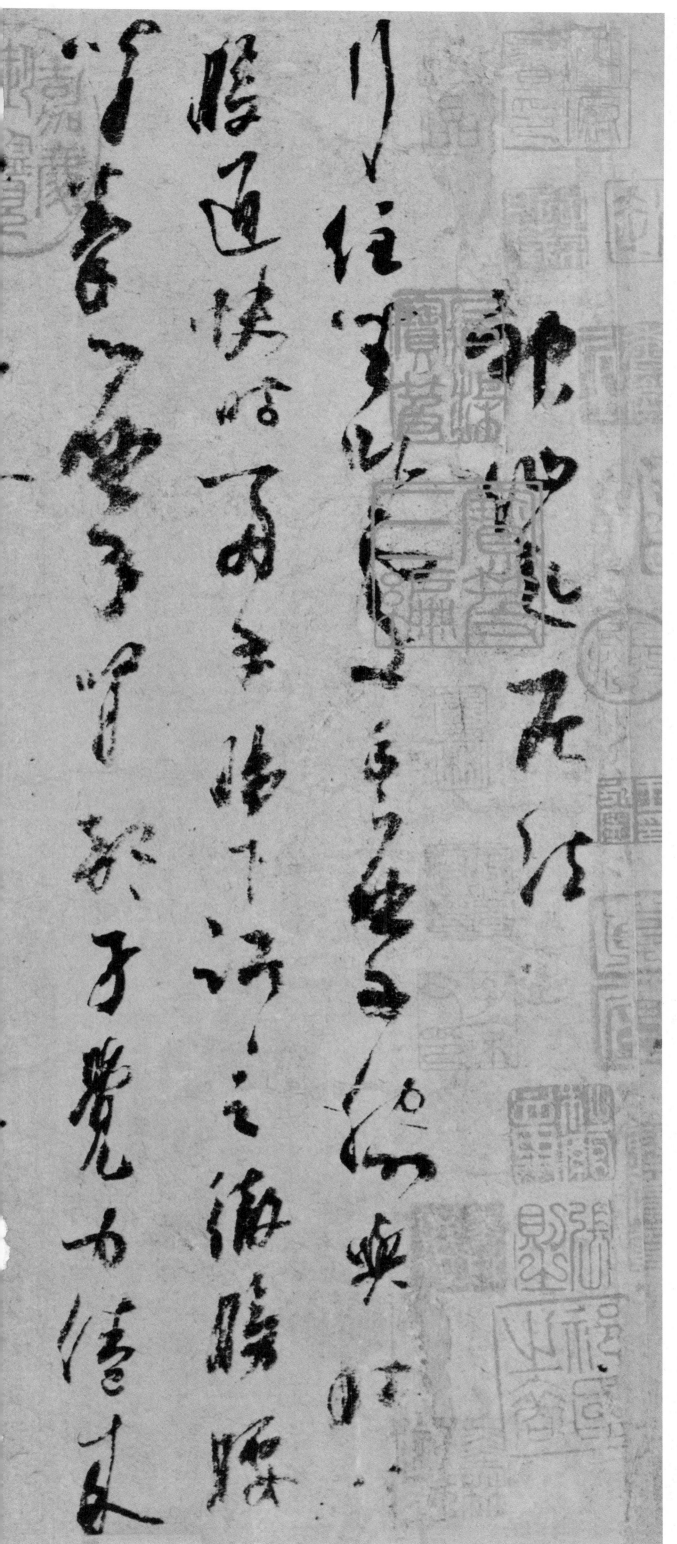

【神仙起居法】神仙起居法。／行住坐卧处，手摩胁与肚。（心）／腹通快时，两手肠下踞。踞之彻膀腰，／背拳摩肾部。才觉力倦来，

太素帝，更向玉清天。凤曲凝犹〈吹，龙骖俨欲前。真文几时降，知〈在永和年。九章。大道何年学，〈真符此日催。还持金作印，未〈（要玉）（以下及十一章缺）道学已通神，香花会女真。霞

浆。霞衣最芬馥，苏合是灵香。十三章。珠珮紫霞缨，夫人会八灵。太霄犹有观，绝宅岂无形。暮雨徘徊降，仙歌婉转听。谁逢玉妃辇，应检九真经。十四章。西海辞

右覽前晉昌書記左郎中

家舊傳盧浩然隱君嵩

山十志盧本名鴻高士也

能八分書善制山水樹石

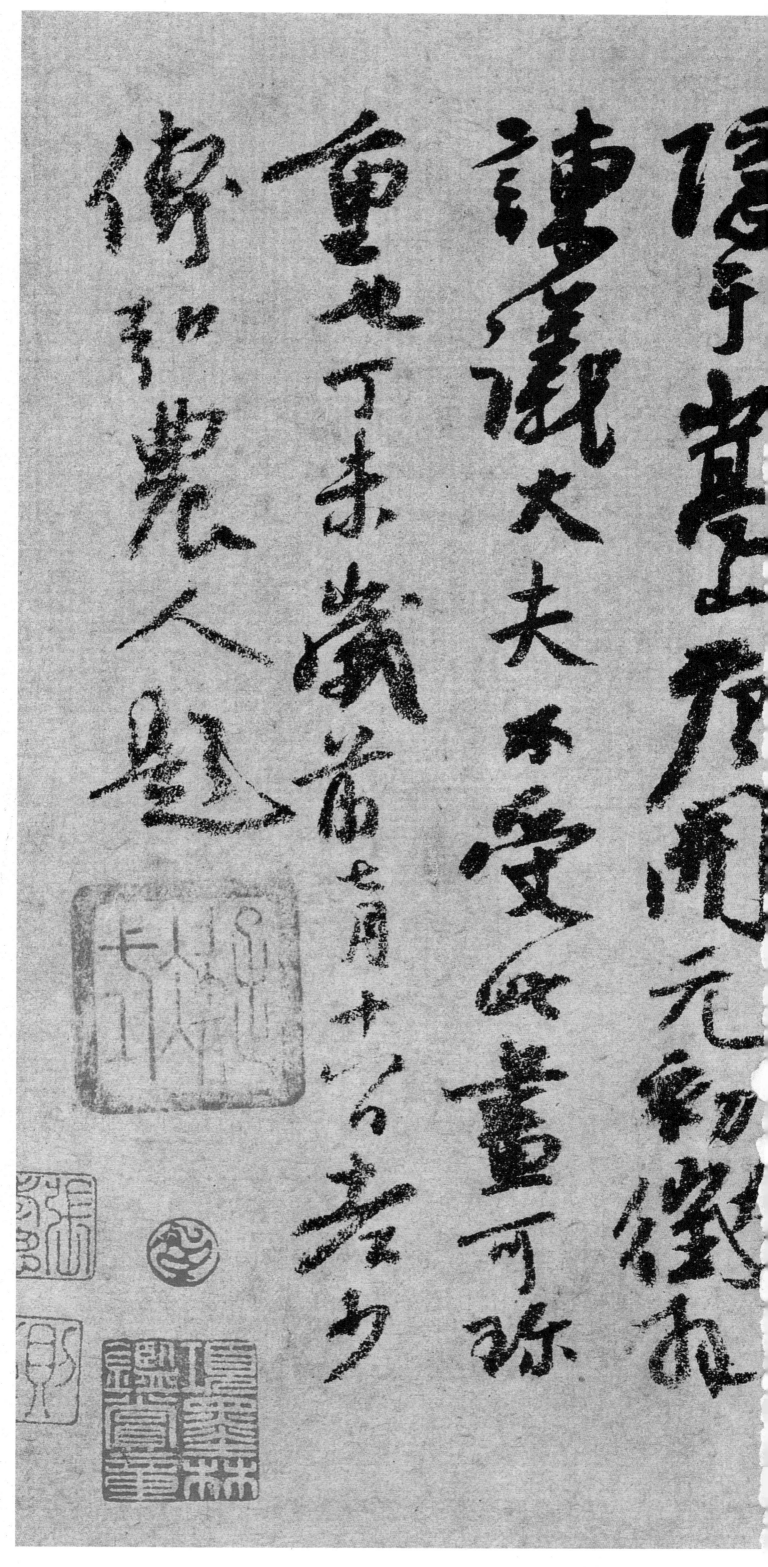

隐于嵩山，唐开元初征拜／谏议大夫，不受。此画可珍／重也。丁未岁前七月十八日，老少／传弘农人题。

床珠斗帐，金荐玉舆轮。一室心偏静，三天夜正春。灵官竟谁降，仙相有夫人。十二章。上界有黄房，仙家道路长。神来知位次，乐变叶宫商。尽把琉璃盏，都倾白玉

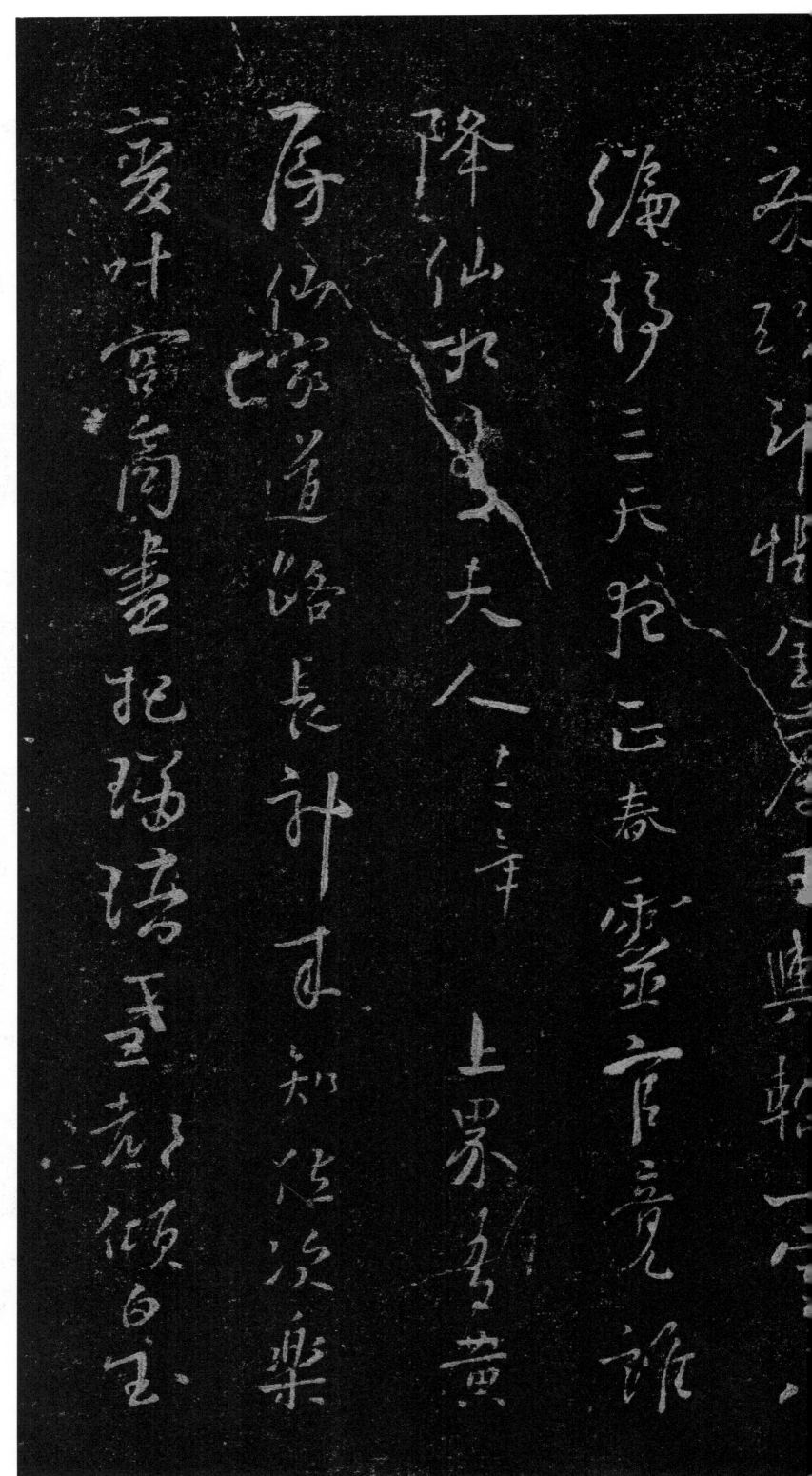

金母，东方拜木翁。云行疑带＼雨，星步欲凌风。羽袖挥丹凤，霞＼巾曳彩虹。飘飘九霄（外），下视（望）＼仙宫。十五章。玉（树）杂金花，天河＼织女家。月邀丹凤鸟，风送紫鸾＼车。雾縠笼绡带，云屏列锦霞。

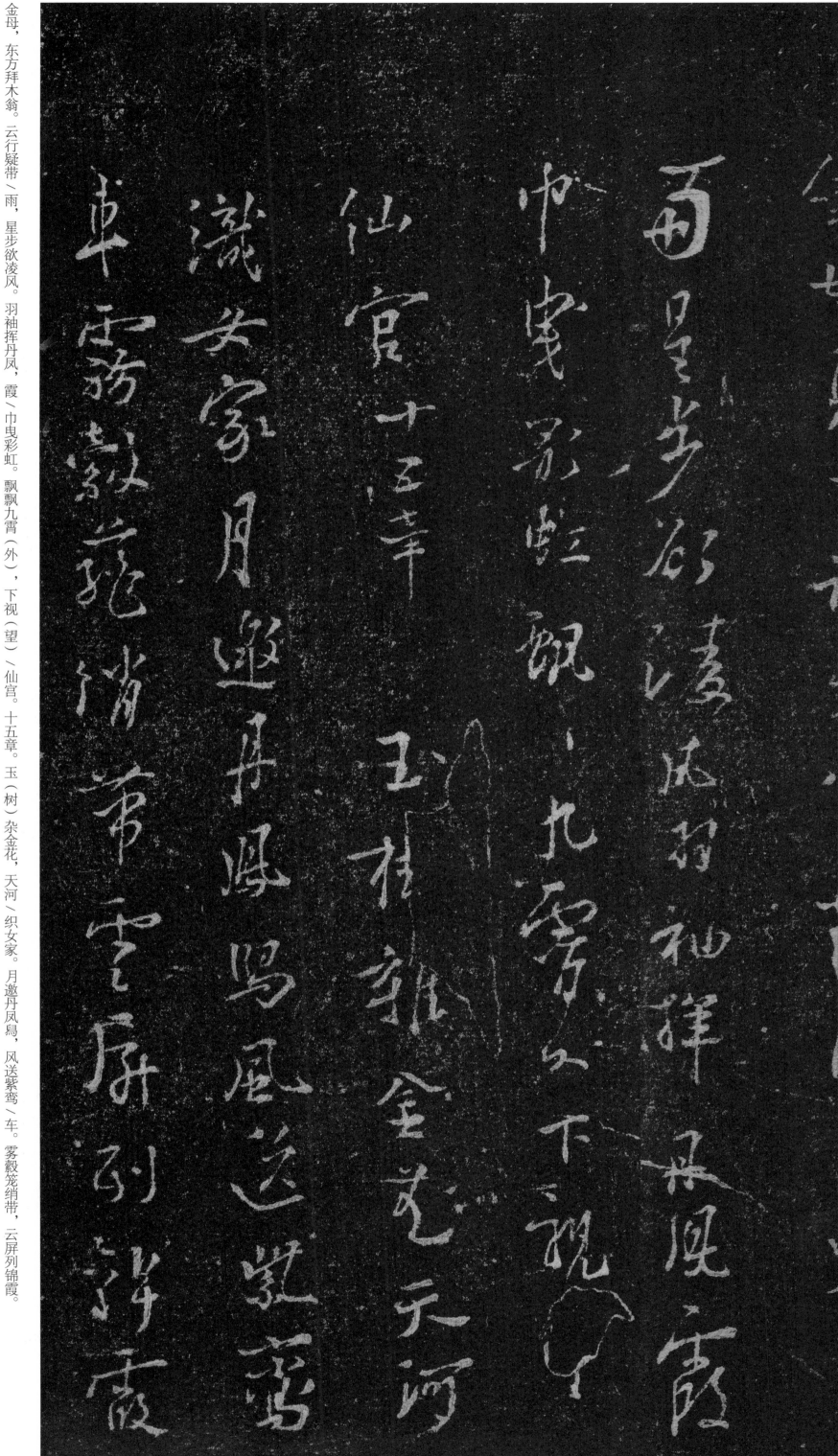

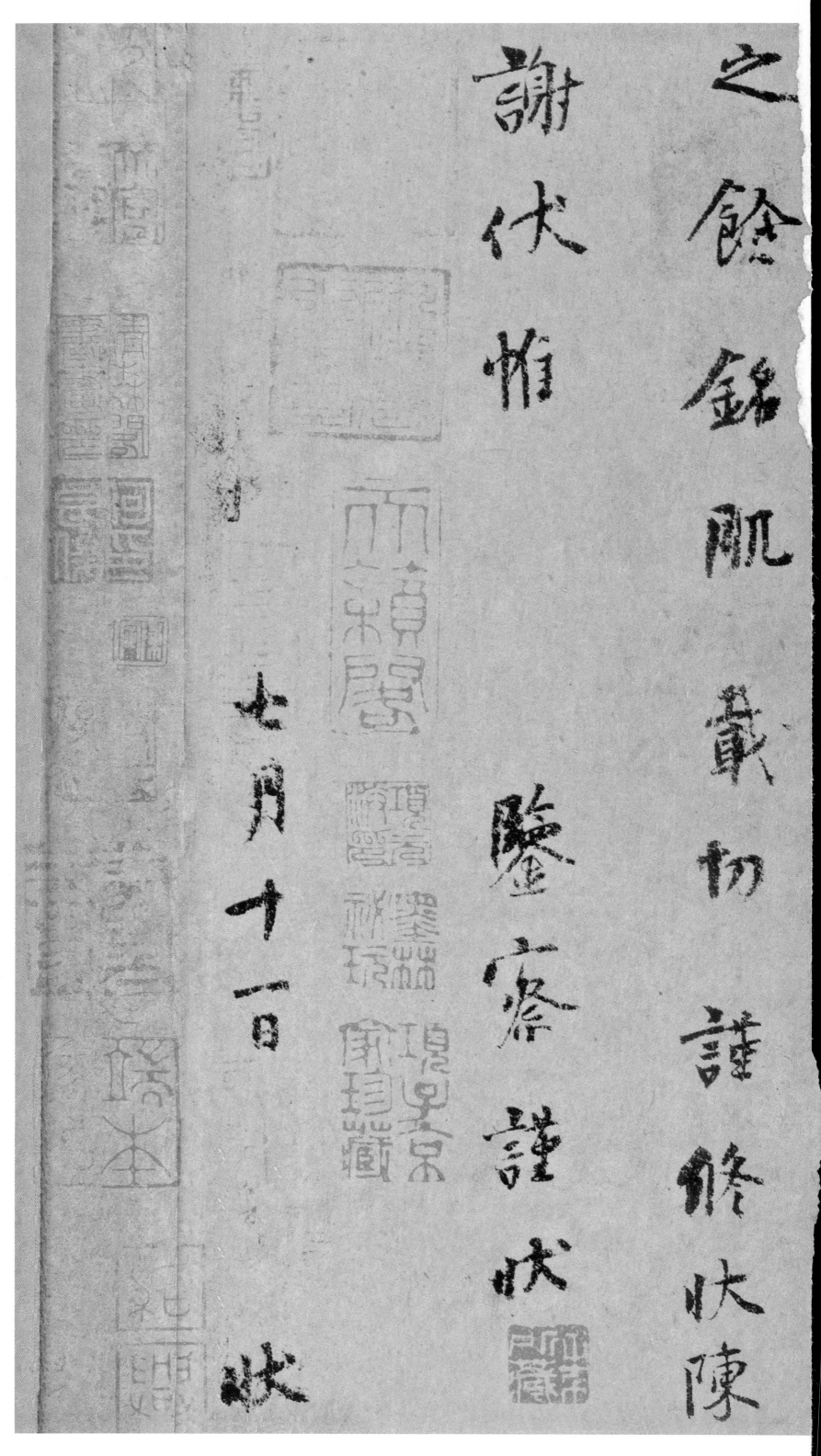

之馀铭肌戴物谨修状陈

谢伏惟

鉴察谨状

七月十一日

状

之馀，铭肌镂切。谨修状陈／谢，伏惟鉴察。谨状。／七月十一日，（凝式）状。

【韭花帖】昼寝乍兴，朝饥正甚。忽蒙／简翰，猥赐盘飧。当一叶报／秋之初，乃韭花逞味之始。助／其肥羜，实谓珍羞。充腹

畫寢乍興朝飢正甚忽蒙

簡翰猥賜盤飧當一葉報

秋之初乃韭花逞味之始助

甚肥羜實謂珍羞充腹

瑶台千万里，不觉往来赊。十六章。／舞凤凌天出，歌麟日夜听。云容／衣眇眇，风韵曲泠泠。扣齿端金简，焚／香捡（检）玉经。仙宫知不远，只近太微／星。十七章。紫府与玄州，谁来物外／游。无烦骑白鹿，不用驾青牛。金花

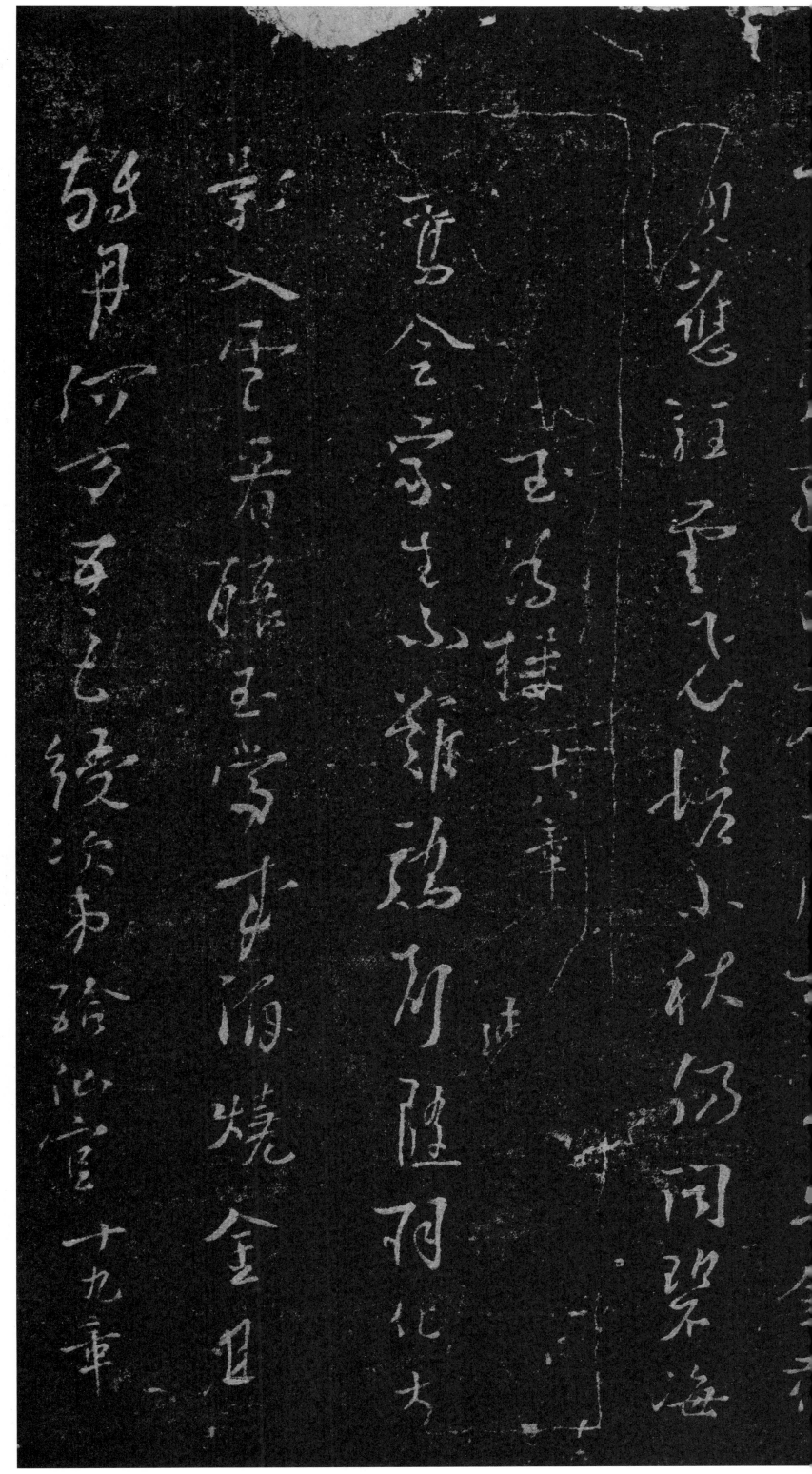

（颜）应驻，云飞鬓不秋。仍闻碧海〈（上，更用）〉玉为楼。十八章。〈（骖鹤复骖）〉鸾，全家去不难。鸡声随羽化，犬〈影入云看。酿玉当成酒，烧金且〉转丹。何方五色绶，次第给仙官。十九章。

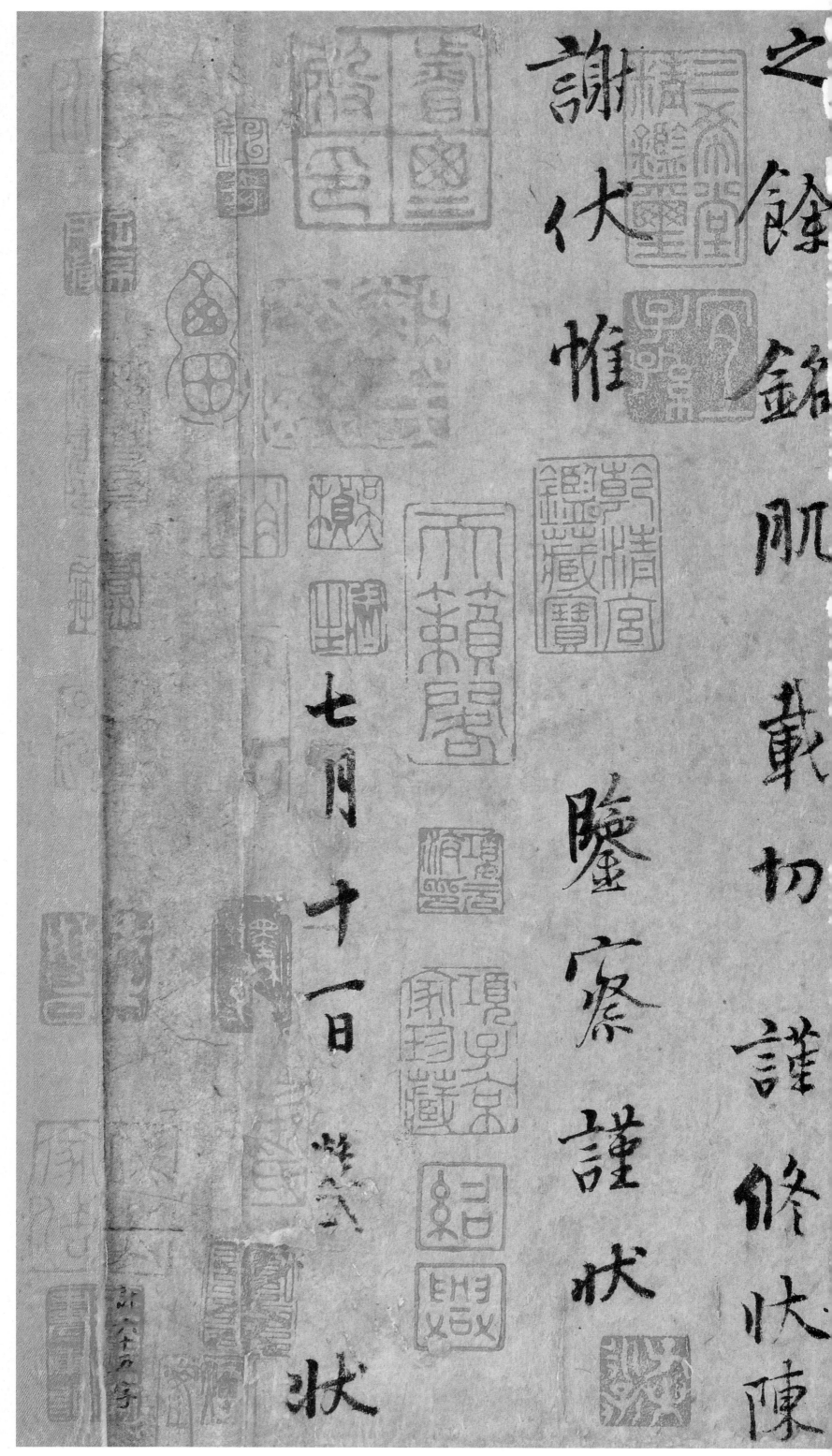

之餘，銘肌戴切。謹修狀陳／謝，伏惟鑒察。謹狀。／七月十一日，（疑式）狀。

書寢乍興朝飢正甚忽蒙

簡翰猥賜盤飧當一葉報

秋之初乃韭花逞味之始助

其肥羜實謂珍羞充腹

【韭花帖】昼寝乍兴，朝饥正甚。忽蒙／简翰，猥赐盘飧。当一叶报／秋之初，乃韭花逞味之始。助／其肥羜，实谓珍羞。充腹

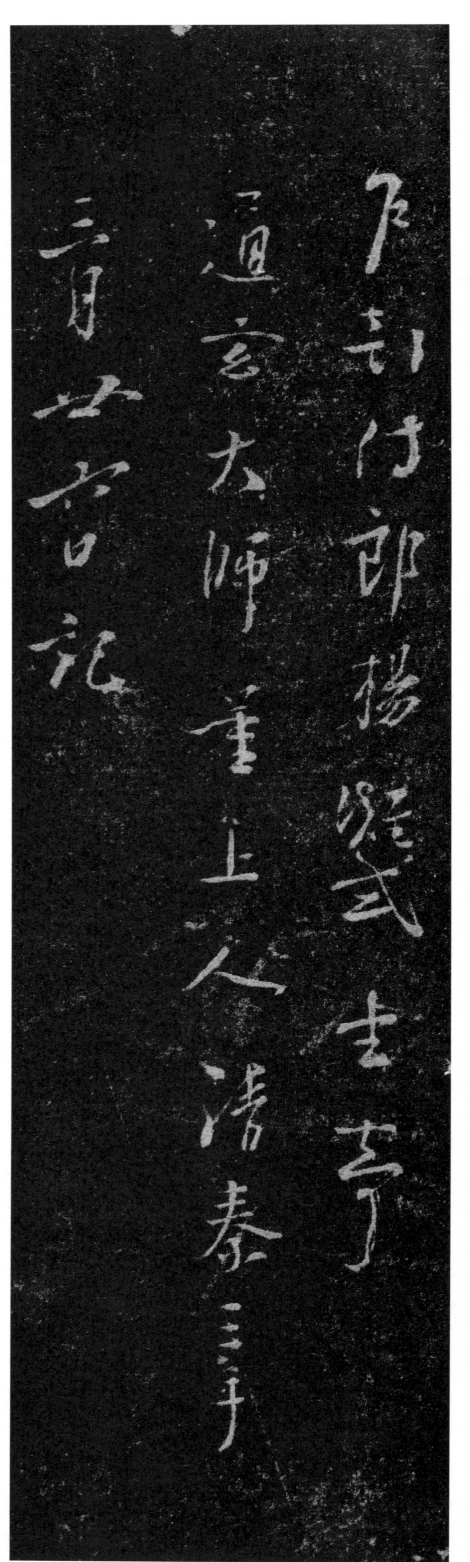

户部侍郎杨凝式书寄／通玄大师董上人。清泰三年／三月廿六日记。

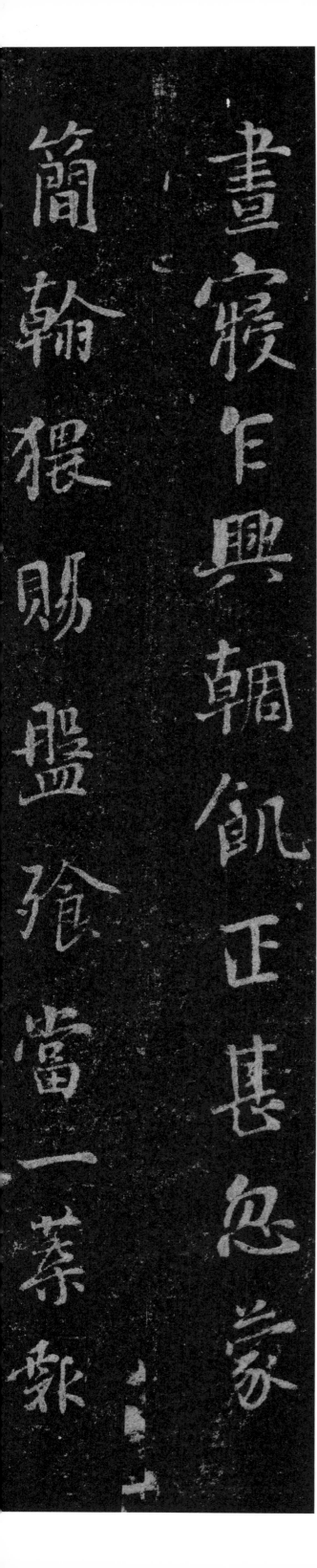

【韭花帖】昼寝乍兴，朝饥正甚。忽蒙／简翰，猥赐盘飧。当一叶报